ブーン ブーン ひこうき

とよた かずひこ

ブルン　ブルン

　　　　ブルン　ブルン

ひこうきの　プロペラが　まわります

ブルン　ブルン

　　　　ブルン　ブルン　ブルン　・・・

ブルン　ブルン

　　　ブルン　ブルン

　　かっそうろを　はしります

　　　　　　ブルブルブルブルブルブルブルブル‥‥‥

ブルブルブルブルブルブルブルブルブル……

ふわっ

ひこうきが　とびたちました

　　　　　　ブルブルブルブルブルブルブルブル‥‥‥

ブ〜〜〜〜〜ン

ブ〜〜〜〜〜ン

ぐんぐん　あがります

ブ〜〜〜ン　ブ〜〜〜ン

ぐんぐん　あがります

パタパタパタパタパタパタ

ヘリコプターが　とんでいます

あ、ひこうきが　くもの　なかに
はいりました

ブ〜〜ン　ブ〜〜ン

おとだけが　きこえます

ブ〜〜ン　ブ〜〜ン

ぽっ

くもの うえに でました
まっさおな そらです

ブ〜〜〜ン

　　　　ブ〜〜〜ン

ひこうきは　とびつづけます

ブ〜〜〜ン

　　　　ブ〜〜〜ン

ブ～～～ン

　　　　ブ～～～ン

ブ〜〜〜ン　ブ〜〜〜ン

ひこうきは　ゆっくり　ゆっくり

おりていきます

　　　　　　　ブ〜〜〜ン　ブ〜〜〜ン

ブルン　ブルン　ブルン

と〜〜〜ん

ブルルルルルルルルルル……

ひこうきが　ちゃくりくしました

　　　　ブルルルルルルルル・・・・・ル、ル

ひこうきは　あしたの　あさまで
ここで　おやすみを　します